赵孟頫 归去来辞集字佳句

中国历代名碑名帖集字系列丛书

陆有珠/主编

安徽美术出版社

全国百佳图书出版单位

图书在版编目（ＣＩＰ）数据

赵孟頫归去来辞集字佳句 / 陆有珠主编 . — 合肥 ：
安徽美术出版社，2019.5
（中国历代名碑名帖集字系列丛书）
ISBN 978-7-5398-8804-0

Ⅰ . ①赵… Ⅱ . ①陆… Ⅲ . ①行书－碑帖－中国－元
代 Ⅳ . ① J292.25

中国版本图书馆 CIP 数据核字（2019）第 007846 号

中国历代名碑名帖集字系列丛书
赵孟頫归去来辞集字佳句

ZHONGGUO LIDAI MINGBEI MINGTIE JIZI XILIE CONGSHU
ZHAO MENGFU GUIQULAICI JIZI JIAJU

陆有珠　主编

出 版 人：唐元明
责任编辑：张庆鸣
责任校对：司开江　陈芳芳
责任印制：缪振光
封面设计：宋双成
排版制作：文贤阁
出版发行：时代出版传媒股份有限公司
　　　　　安徽美术出版社（http://www.ahmscbs.com）
地　　址：合肥市政务文化新区翡翠路1118号出版传媒广场14F
邮　　编：230071
出版热线：0551-63533625
　　　　　18056039807
印　　制：天津联城印刷有限公司
开　　本：787 mm×1380 mm　　1/12　　印张：7
版　　次：2019年5月第1版　2019年5月第1次印刷
书　　号：ISBN 978-7-5398-8804-0
定　　价：29.80元

目 录

1

3

山不在高有

不在深

名不在

水不在

名

訓

靈

有珠集字

临创转换

临帖是为了创作，创作要讲究章法。章法是集字成篇，布置安排整幅作品的字与字和行与行之间的呼应顾盼等关系，构成一幅完整的书法作品的方法。它一般包括以下内容：正文、行列、幅式、布局、笔墨、落款和盖印。

　　正文　正文的内容应该思想健康、积极向上，可以是名言警句、古今诗文，也可以自作诗文。正文的字数可少可多，少则一字或数字，如『龙、虎、福、寿』之类，多则一诗或者一整篇文章，如书李白《早发白帝城》为一诗，书苏东坡《念奴娇·赤壁怀古》为一词，书《兰亭序》则为一文。

　　行列　传统书法作品大多由上到下安排字距，由右到左安排行距。行列的安排一般有四种类型：①纵有行横有列。行距和字距均等，此种章法以整齐、均匀为美。一般为小篆、隶书和楷书所用。魏碑和唐碑也多用此式。②纵有行横无列。行距宽于字距，此种章法如行云流水，前后相应，错落有致。一般为行书、草书所用，金文、大篆或隶书、楷书也偶有此式。③纵无行横无列。甲骨文及当代狂草常见此式。清代郑板桥『六分半书』亦属此式。此种章法可追求形态夸张、块面分割，点面对比，字体大小、疏密、斜正，墨色枯润浓淡等形式的对比，参差错落，对比鲜明。④纵无行横有列。当今横行书写的作品多为此式，它适用于各种书体。

　　幅式　书法的幅式就写在纸上而言，通常有中堂、条幅、横披、长卷、对联、扇面、条屏、斗方、册页等。中堂是用整张宣纸竖写的作品，通常挂在厅堂的中间或主要位置，故叫中堂。一般把六尺以上宣纸的叫大中堂，五尺以下宣纸的叫小中堂。条幅是一整张宣纸对开竖写的作品，又叫单条或小立轴。横披即横幅，整张宣纸或对开横写。长卷是横披的加长横写。对

联是上下联竖写构成。扇面有折扇、团扇，样式有弧形、圆形或近似于长方形等。条屏是由大小相同的竖式条幅排在一起的，它一般由四条屏构成，多则八条、十二条，或更多条不等。斗方是长和宽大约相等的正方形幅面，其边在一尺至二尺。册页是比斗方略小的幅式，由若干页合成一册，故叫册页。

布局　布局谋篇要根据整体均衡、阴阳和谐的原则『计白当黑』。即是说，在白纸上用墨写字，墨写的线条是『字』，被这些黑色线条分割留下的空白处也是『字』，也要把它当作『字』来看待。不同的字体，不同的幅式，对『黑』和『白』的要求也不一样。楷书、篆书、隶书属于正书系列，其所留的空白也较『正』，能成行或成列。行书、草书属于草书系列，其所留的空白大多不成行列，有时疏可走马，有时则密不容针。

笔墨　章法对笔墨的要求也是很讲究的。从用笔来说，书体不同，其用笔要求也不同，楷书、篆书、隶书要有凝重感，行书、草书要有流畅感。但是凝重又不能板滞，流畅也不能浮滑。从用墨来说，楷书、篆书、隶书要求墨色浓而妍润，变化不能太大。行书、草书浓淡均可，有时还可以浓淡相间，显得别具一格。

落款　落款和盖印都应视为书法作品的有机组成部分，正文未尽完善，可考虑用落款来补救，落款补救犹觉不足，可考虑用盖印来调整，可谓起到画龙点睛的效果。如果正文写得很好，落款和盖印与正文不相称，破坏了正文的艺术效果，甚至毁坏了整幅作品，前功尽弃，实在有佛头着粪之嫌。

落款的内容，一般包括受书人（叫你作书的人）的名号，作书者的姓名、籍贯，作书的时间、地点，介绍正文的出处，还可以对正文加以跋语等。落款的形式有单款和双款之分，单款是单署作书者的姓名或字号，书写作品的时间、地点等。双款上款和下款，上款写受书人的名字（一般不冠姓，单名例外），

下款与单款同。

落款的字体一般比正文活泼，也可略小。可以和正文相同，也可以不相同。一般地说，篆书、隶书、楷书可用相同字体题款，也可用行、草书题款，但行、草书的正文如用篆书、隶书题款就不太相称。

落款的位置要恰到好处。一般地说，如果是双款，上款不宜与正文齐平而应略低于正文一至二字；下款可以在末行剩下的空间安排，如末行剩下的空间少而左侧剩下的空间多，则在左侧落笔较好，但末字不宜与正文齐平，并且要注意适当留出盖印的位置。

落款的称呼要恰如其分。如果受书者的年龄较大，可称前辈或先生，或某某老，某某翁，相应地可用『教正、鉴正』等；如果年龄和自己相当，可称同志、同学，相应地用『嘱、雅嘱』等，如果是内行或行家，可称为『方家、法家、专家』，相应地用『斧正、教正、正腕、正字』等。对受书者的位置，应安排在字行的上面，以示尊重和谦虚。

落款的时间，最好用公元纪年，也可用干支纪年。月、日的记法很多，有些特殊的日子，如『春节、国庆节、教师节』等，可用上以增添节日气氛。

作书者的年龄较大的如六十岁以上或年龄较小的如十岁以下，可特别书出，其他则没有必要书出。

落款的格式甚多，但实际应用中不应拘泥不变全部套上，应视具体情况而定。

盖印　印章有名号印、斋馆印、格言印、生肖印等，名号印以外的都叫『闲章』。其外廓形态有正方形、葫芦形、不规则形等。从刻字看有朱文（阳文）印和白文（阴文）印，或朱白合一印。印章还有大小之别。一般地说，印章的大小要和款字协调，和整幅作品相和谐。盖印的位置要恰当。名号印盖在

作书者名字下面。『闲章』不『闲』，盖在开头第一个字后的叫起首章，盖在下角的叫压角章。如果名、号两方印连用，宜同一水平线上，宜参差错落。『闲章』的文字内容要和正文内一朱一白，两印相隔约一方印的距离，压角章和名号印不应在容协调，否则，不仅破坏章法，还会闹出笑话。如果在题材严肃的书法作品上，闲章却是吟风弄月的内容，怎能不令人啼笑皆非呢？至于印泥的质地，有条件的要用书画印泥而不用一般办公印泥，因为办公印泥油多，易褪色，色泽灰暗。

总之，盖印是一幅书法作品的最后一关，要认真对待，千万不可等闲视之。

至诚通感

神怡心静

释文：至诚通感　神怡心静

龍飛鳳翔

見賢思齊

释文：龙飞凤翔　见贤思齐

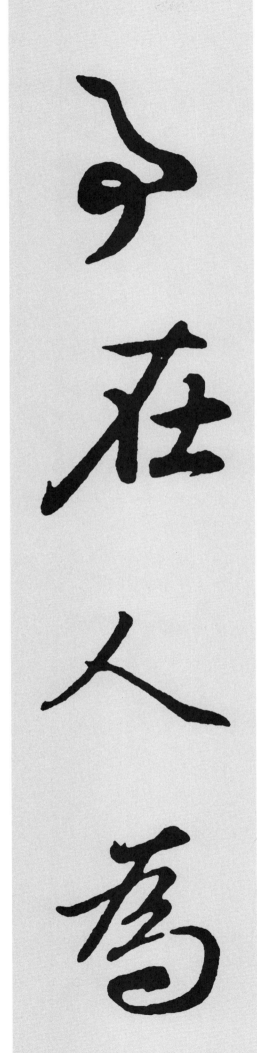

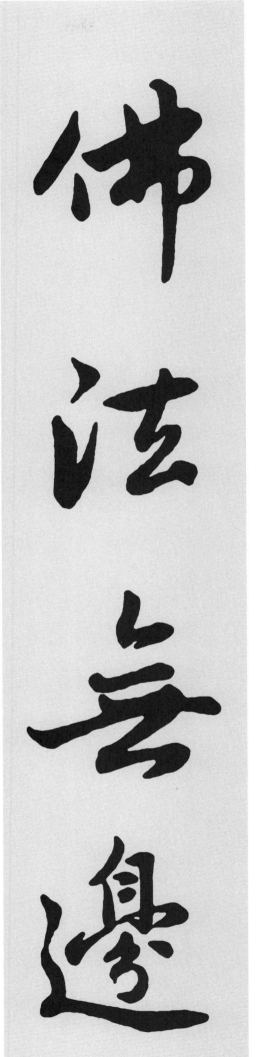

释文：佛法无边　事在人为

学如不及

一言九鼎

释文： 学如不及 一言九鼎

知難而進

逢水行舟

释文：知难而进　逆水行舟

好學近乎智

知恥近乎勇

释文：好学近乎智　知耻近乎勇

精思生智慧

志当存高远

释文：
志当存高远

精思生智慧

超以象外

其环中

有珠集字

释文：超以象外　得其环中

知
己
知
彼
百

戰
不
殆

有珠集字

释文：知己知彼 百战不殆

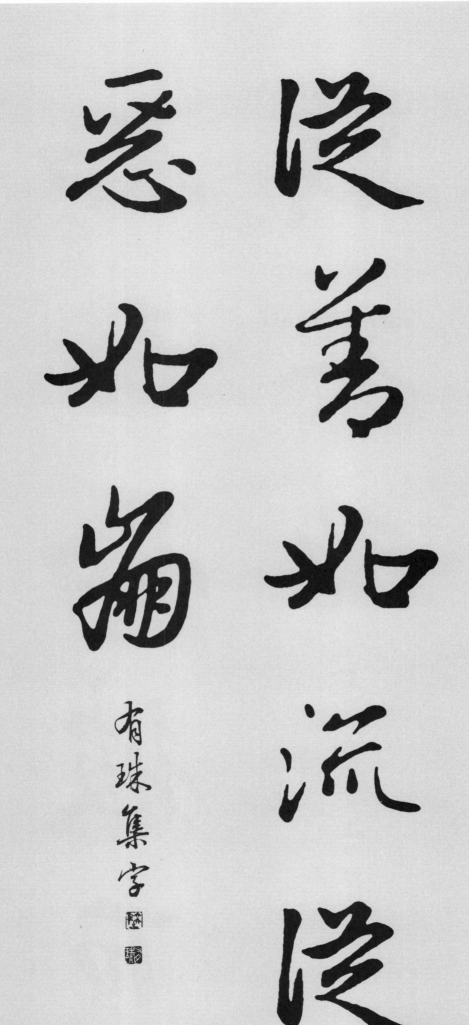

从善如流

有珠集字

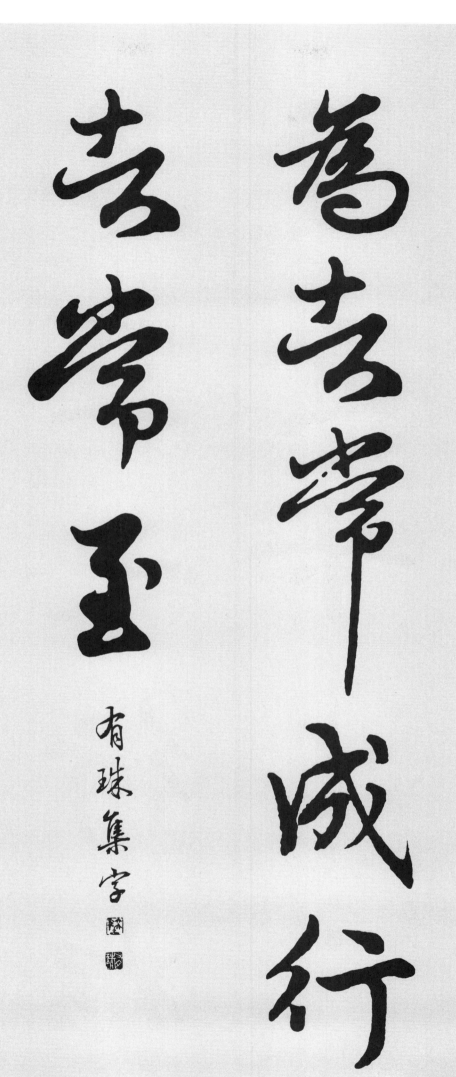

為者常成行者常至

释文：为者常成　行者常至

千里之行始

于足下

有珠集字

不入虎穴焉得虎子

有珠集字

人无虑必

有远忧

有珠集字

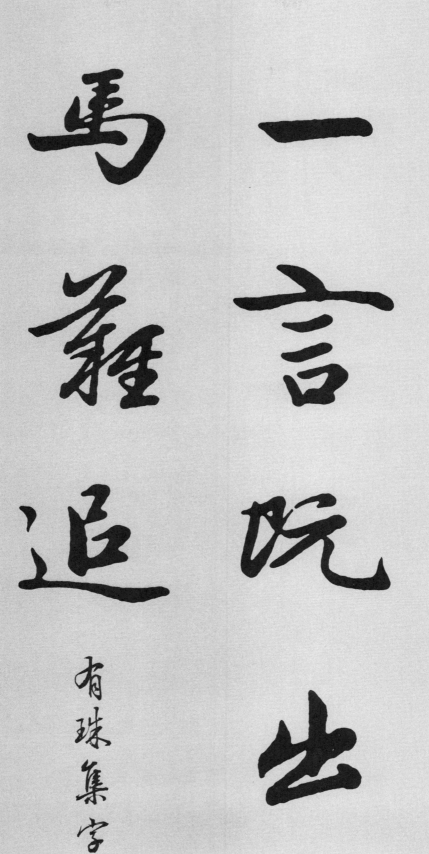

一言既出
馬難追

有珠集字

释文：一言既出　驷马难追

前事不忘後事之師

有珠集字

知人者圣 自知者明

有珠集字

释文：知人者圣 自知者明

木秀於林
風必摧之

有珠集字

释文：木秀于林　风必摧之

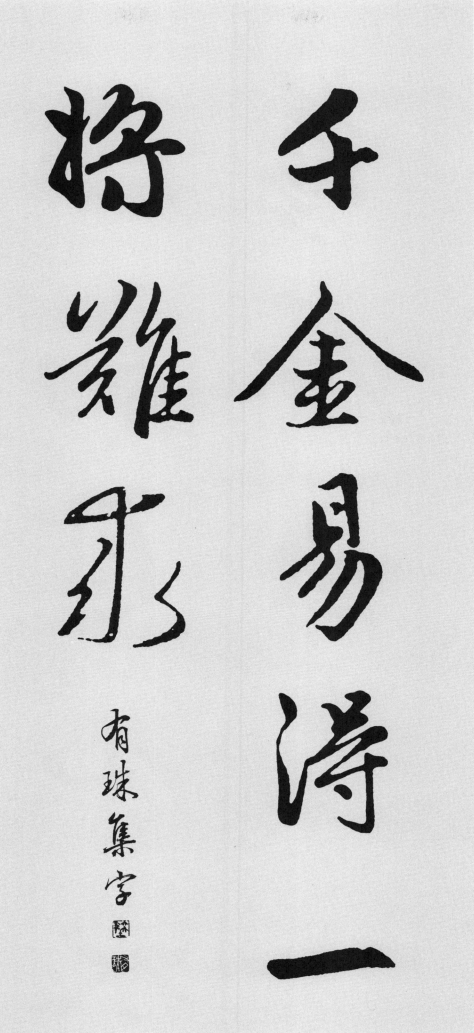

千金易得一
将难求

肖珠集字

释文：千金易得 一将难求

山髙月小

水落石出

有珠集字

冰凍三尺非一日之寒

有珠集字

释文：冰冻三尺 非一日之寒

凡事預則立不預則廢

有珠集字

释文：凡事预则立　不预则废

有容德乃大
无求品始高

有珠集字

野火烧不尽春

风吹又生

有珠集字

释文：野火烧不尽　春风吹又生

工欲善其事必

先利其器

有珠集字

往者不可谏 来者犹可追

有珠集字

心清水见月
定天无云

有珠集字

释文：心清水见月　意定天无云

會心不在遠得

趣不在多

有珠集字

谁言寸草心报

渟三春晖

有珠集字

释文：谁言寸草心

报得三春晖

不雨花猶落

風葉自飛

有珠集字

得天地正气

极风云大观

有珠集字

人無信不立天

有日方明

有珠集字

读书破万卷下

笔如有神

有珠集字

天下无难事 怕有心人

有珠集字

释文：天下无难事 只怕有心人

明月松間照　清泉石上流

有珠集字

释文：明月松间照　清泉石上流

君子當有所為亦有所不為

有珠集字

释文：君子当有所为　亦有所不为

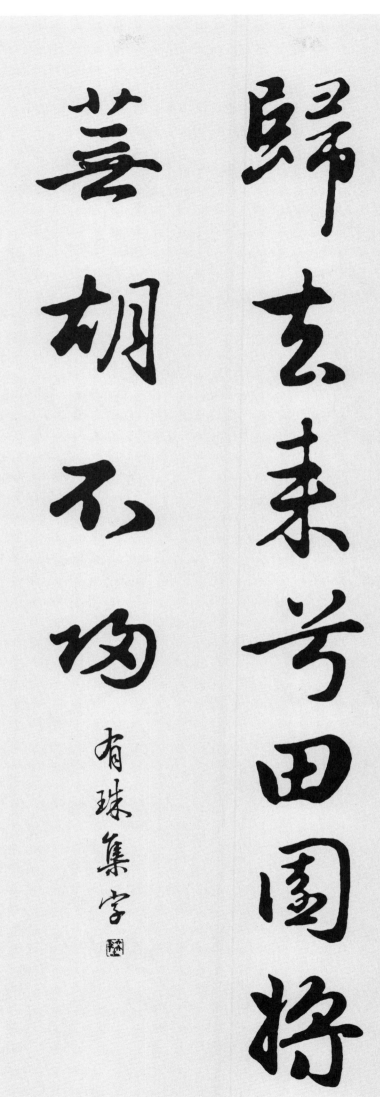

释文：归去来兮　田园将芜　胡不归

人無我有人有我

新人新我優

有珠集字

天時不如地

利不如人和

有珠集字

释文：天时不如地利 地利不如人和

云无心而出岫
鸟倦飞而知还

有珠集字

耳闻不如目见 目见不如足践

有珠集字

释文：耳闻不如目见 目见不如足践

有志不在年高无

志空长百岁

有珠集字

释文：有志不在年高　无志空长百岁

非學無以廣才
志無以成學

有珠集字

释文：
非学无以广才　非志无以成学

未必尽此人意

但能无愧我心

有珠集字

君子萬事如意

好人一生平安

有珠集字

释文：君子万事如意　好人一生平安

知之为知不知知之为知不知是知也

有珠集字

两情若是久长时
又岂在朝朝暮暮

有珠集学

同是天涯沦落人相
逢何必曾相识

有珠集字

人生自古谁無死

取丹心照汗青

有珠集字

释文：人生自古谁无死　留取丹心照汗青

读书之法在循序渐进熟读而精思

有珠集字

利刀割體痕易合

惡語傷人恨難消

有珠集字

释文：利刀割体痕易合　恶语伤人恨难消

年華一去不復返

事業放棄難再成

有珠集字

我看青山多妩媚

山看我应如是

有珠集字

释文：我看青山多妩媚 青山看我应如是

事能知足心常樂

人到無求品自高

有珠集字

人一能之己百之人

百能之己萬之

有珠集字

遥知别後相思处 云在中天月在山

有珠集字

熟读唐诗三百首　不识吟诗也会偷

有珠集字

释文：熟读唐诗三百首　不识吟诗也会偷

运筹于帷幄之中决

胜于千里之外 有珠集字

路漫漫其修远兮

将上下而求索

有珠集字

先天下之憂而憂後

天下之樂而樂

有珠集字

释文：先天下之忧而忧　后天下之乐而乐

業精于勤荒于嬉

行成於思毀於随

有珠集字

释文：业精于勤荒于嬉 行成于思毁于随

莫愁前路無知己天下誰人不識君

有珠集字

沾衣欲湿杏花雨

吹面不寒杨柳风

有珠集字

長風破浪會有時

掛雲帆濟滄海

有珠集字

释文：长风破浪会有时　直挂云帆济沧海

书山有路勤为径
学海无涯苦作舟

有珠集字

释文：书山有路勤为径　学海无涯苦作舟

宝剑锋从磨砺出

梅花香自苦寒来

有珠集字

从来富贵皆有质

未有圣贤不读书

有珠集字

赵孟頫归去来辞集字佳句·集十四字名言佳句轴

释文：从来富贵皆有质　未有圣贤不读书

身無彩鳳雙飛翼

有靈犀一點通

有珠集字

释文：身无彩凤双飞翼　心有灵犀一点通

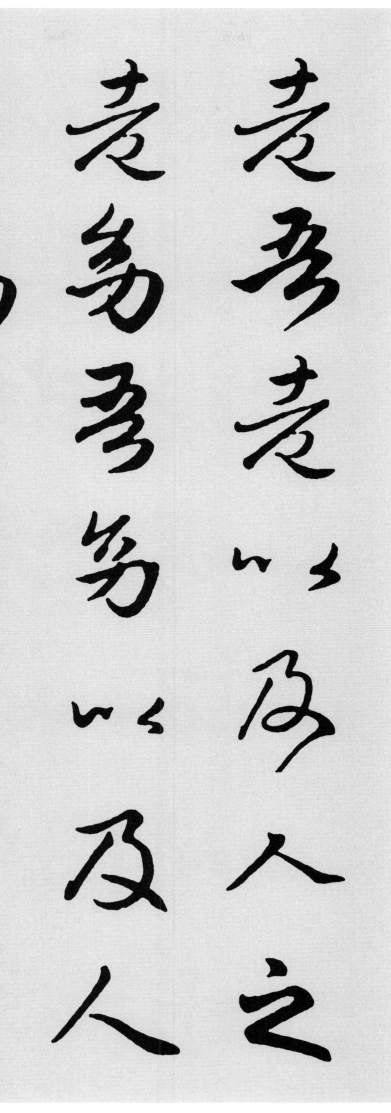

老吾老以及人之老 幼吾幼以及人之幼

有珠集字

释文：老吾老以及人之老　幼吾幼以及人之幼

知之者不如好之者
好之者不如乐之者

有珠集字

其身正不令而从 其身不正虽令而从 不从

有珠集字

释文：其身正　不令而从　其身不正　虽令而不从

富足之時當知惜
福貧寒之時當知
自勵

有珠集字

释文：富足之时当知惜福　贫寒之时当知自励

山不在高有仙则
名水不在深有龙
则灵

有珠集字

释文：山不在高　有仙则名　水不在深　有龙则灵

学如逆水行舟不进

则退心如平原纵马

易放难留

有珠集字

释文：学如逆水行舟　不进则退　心如平原纵马　易放难留